赵孟頫行书集

传世碑帖精选

[第二辑·彩色本]

墨点字帖／编写

长江出版传媒

湖北美术出版社

U0129872

前言

赵孟頫（一二五四—一三二二），字子昂，号松雪道人，又号水精宫道人，浙江吴兴（今浙江湖州）人。宋太祖之子赵德芳十世孙，入元后累官至翰林学士承旨、集贤学士，封荣禄大夫。卒后被追封为魏国公，谥文敏，故又称赵文敏。其书法六体皆擅，尤以楷书和行书著称于世。

赵孟頫行书学『二王』，无论用笔、结字、章法，不但能似其形，而且能有其神。赵孟頫习书甚勤，创作颇丰，传世墨迹亦多，本册为其行书卷，共收录：《千字文》绢本长卷，纵二十六点五厘米，横三百七十三点四厘米，现藏北京故宫博物院。《秋兴赋》纸本长卷，纵二十五点七厘米，横二百八十四点三厘米，现藏上海博物馆。《归去来辞》纸本长卷，纵四十六点七厘米，横四百五十三点五厘米，现藏上海博物馆。《前后赤壁赋》纸本册页，纵二十七点二厘米，横十一点一厘米，现藏台北故宫博物院。《陋室铭》纸本手卷，纵四十九厘米，横一百三十一厘米，现藏广东省博物馆。

后人对赵孟頫书法的评价褒贬不一，有评价认为他是自唐以后集书法之大成者；贬者认为其书法过于平正而不够险绝。其实赵氏书法，上追晋唐，下视明清，从书法史的角度来看，说他是集书法之大成者，实不为过。

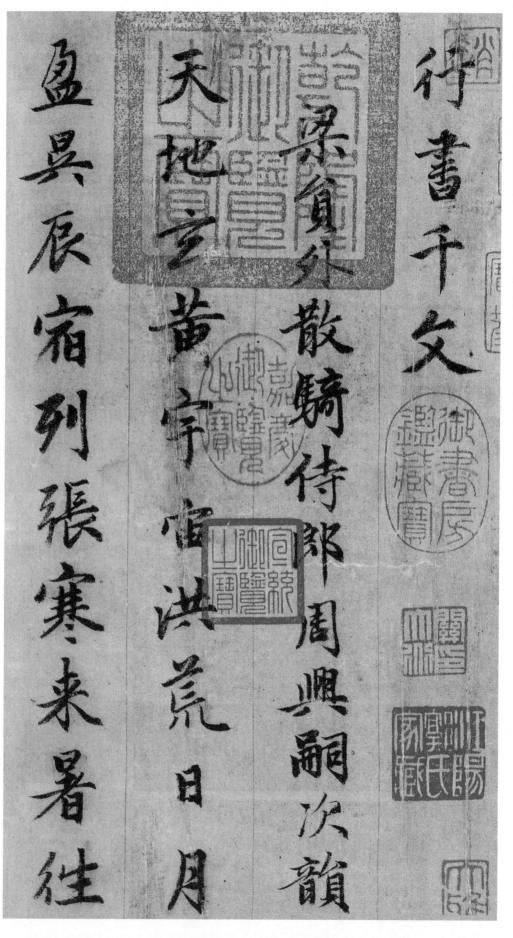

【千字文】

行书千文。梁员外散骑侍郎周兴嗣次韵。天地玄黄。宇宙洪荒。日月盈昃。辰宿列张。寒来暑往。

秋收冬藏。闰余成岁。律吕调阳。云腾致雨。露结为霜。金生丽水。玉出昆冈。剑号巨阙。珠称夜光。果珍李奈。

秋收冬藏閏餘成歲律吕
調陽雲騰致雨露結為霜
金生麗水玉出崐岡劒號
巨闕珠稱夜光果珍李奈

菜重芥薑海鹹河淡鱗潛

羽翔龍師火帝鳥官人皇

始制文字乃服衣裳推位

讓國有虞陶唐弔民伐罪

【千字文】

菜重芥姜。

海咸河淡。

鳞潜羽翔。

龙师火帝。

鸟官人皇。

始制文字。

乃服衣裳。

推位让国。

有虞陶唐。

吊民伐罪。

周发殷汤。坐朝问道。垂拱平章。爱育黎首。臣伏戎羌。遐迩壹体。率宾归王。鸣凤在树。白驹食场。化被草木。

周蔎殷湯坐朝問道垂拱

平章愛育黎首臣伏戎羌

遐迩壹體率賓歸王鳴鳳

在樹白駒食塲化被草木

赖及万方。 盖此身发。 四大五常。 恭惟鞠养。 岂敢毁伤。 女慕贞洁。 男效才良。 知过必改。 得能莫忘。 罔谈彼短。

赖及萬方
蓋此身髮四大
五常恭惟鞠養豈敢毀傷
水慕貞絜男效才良知過
必改得能莫忘罔談彼短

靡恃己長信使可覆器欲

難量墨悲絲染詩讚羔羊

景行維賢剋念作聖德建

名立形端表正空谷傳聲

虛堂習聽禍因惡積福緣

善慶尺璧非寶寸陰是競

資父事君曰嚴與敬孝當

竭力忠則盡命臨深履薄

虚堂习听。 祸因恶积。 福缘善庆。 尺璧非宝。 寸阴是竞。 资父事君。 曰严与敬。 孝当竭力。 忠则尽命。 临深履薄。

夙兴温清。似兰斯馨。如松之盛。川流不息。渊澄取映。容止若思。言辞安定。笃初诚美。慎终宜令。荣业所基。

夙兴温清似兰斯馨如松之盛川流不息渊澄取映容止若思言辞安定笃初诚美慎终宜令荣业所基

籍甚无竟。学优登仕。摄职从政。存以甘棠。去而益咏。乐殊贵贱。礼别尊卑。上和下睦。夫唱妇随。外受傅训。

籍甚無竟學優登仕攝職

浸政存以甘棠去而益詠

樂殊貴賤禮別尊卑上和

下睦夫唱婦随外受傅訓

入奉母仪。诸姑伯叔。犹子比儿。孔怀兄弟。同气连枝。交友投分。切磨箴规。仁慈隐恻。造次弗离。节义廉退。

入奉母儀諸姑伯尉猶子

比兒孔懷兄弟同氣連枝

交友投分切磨箴規仁慈

隱惻造次弗離節義廉退

10

颠沛匪亏性静情逸心动

神疲守真志满逐物意移

坚持雅操好寿自廉都邑

华夏东西二京背芒面洛

颠沛匪亏。性静情逸。心动神疲。守真志满。逐物意移。坚持雅操。好爵自縻。都邑华夏。东西二京。背芒面洛。

浮渭据泾。宫殿盘郁。楼观飞惊。图写禽兽。画彩仙灵。丙舍傍启。甲帐对楹。肆筵设席。鼓瑟吹笙。升阶纳陛。

浮渭据泾宫殿盘郁楼观

飞惊图写禽兽画彩仙灵

丙舍傍启甲帐对楹肆筵

设席鼓瑟吹笙升阶纳陛

弁轉疑星右通廣內左達

承明既集墳典亦聚群英

杜稿鍾隸漆書壁經府羅

將相路俠槐卿戶封八縣

弁转疑星。右通广内。左达承明。既集坟典。亦聚群英。杜稿钟隶。漆书壁经。府罗将相。路侠槐卿。户封八县。

家给千兵。高冠陪辇。驱毂振缨。世禄侈富。车驾肥轻。策功茂实。勒碑刻铭。磻溪伊尹。佐时阿衡。奄宅曲阜。

家給千兵高冠陪輦驅

振纓世祿侈富車駕肥輕

榮功茂實勒碑刻銘磻溪

伊尹佐時阿衡奄宅曲阜

微旦孰营。桓公匡合。济弱扶倾。绮回汉惠。说感武丁。俊乂密勿。多士寔宁。晋楚更霸。赵魏困横。假途灭虢。

微旦孰营桓公匡合济弱

扶倾绮迴漢惠說感武丁

俊乂密勿多士寔寧晋楚

更霸趙魏困横假途滅虢

践土会盟。何遵约法。韩弊烦刑。起翦颇牧。用军最精。宣威沙漠。驰誉丹青。九州禹迹。百郡秦并。岳宗恒岱。

践土會盟何遵約法韓弊

煩刑起翦頗牧用軍冣精

宣威沙漠馳譽丹青九州

禹跡百郡秦并嶽宗恒岱

禅主云亭。雁门紫塞。鸡田赤城。昆池碣石。巨野洞庭。旷远绵邈。岩岫杳冥。治本於农。务兹稼穑。俶载南亩。

禅主云亭鴈門紫塞雞田
赤城昆池碣石鉅野洞庭
曠遠縣邈巖岫杳冥治本
扵農務兹稼穡俶載南畝

我藝黍稷稅熟貢新勸賞

黜陟孟軻敦素史魚秉直

庶幾中庸勞謙謹勅聆音

察理鑑貌辨色貽厥嘉猷

我艺黍稷。税熟贡新。劝赏黜陟。孟轲敦素。史鱼秉直。庶几中庸。劳谦谨敕。聆音察理。鉴貌辨色。贻厥嘉猷。

18

勉其祗植。省躬讥诫。宠增抗极。殆辱近耻。林皋幸即。两疏见机。解组谁逼。索居闲处。沉默寂寥。求古寻论。

勉其祗植省躬譏誡寵增抗極

杭殆辱近恥林皋幸即

兩踈見機解組誰逼索居

閑寘沈默寂寥求古壽論

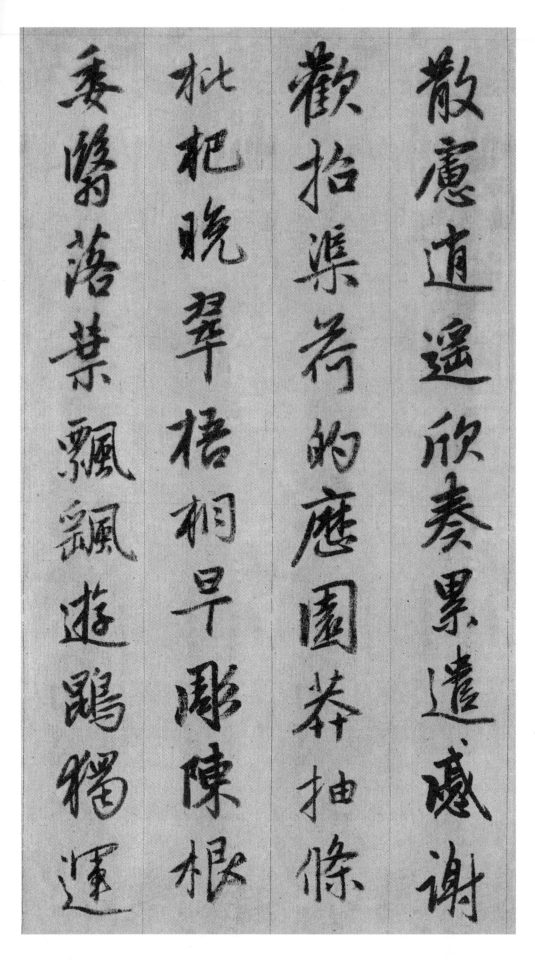

散虑逍遥。欣奏累遣。戚谢欢招。渠荷的历。园莽抽条。枇杷晚翠。梧桐早凋。陈根委翳。落叶飘飖。游鹍独运。

凌摩绛霄耽读玩市寓目

囊箱易辐攸畏属耳垣墙

具膳飡饭適口充肠饱飫

烹宰饥猒糟糠亲戚故旧

凌摩绛霄。耽读玩市。寓目囊箱。易辐攸畏。属耳垣墙。具膳餐饭。适口充肠。饱饫烹宰。饥厌糟糠。亲戚故旧。

老少异粮。妾御绩纺。侍巾帷房。纨扇员洁。银烛炜煌。昼眠夕寐。蓝笋象床。弦歌酒宴。接杯举觞。矫手顿足。

老少異粮妾御績紡侍巾

帷房紈扇貟潔銀燭煒煌

畫眠夕寐藍筍象床弦歌

酒讌接杯舉觴矯手頓足

悦豫且康

嫡后嗣续

祭祀蒸尝

稽颡再拜

悚惧恐惶

笺牒简要

顾答审详

骸垢想浴

执热愿凉

驴骡犊特

悦豫且康。嫡后嗣续。祭祀蒸尝。稽颡再拜。悚惧恐惶。笺牒简要。顾答审详。骸垢想浴。执热愿凉。驴骡犊特。

骇躍超驤誅斬賊盜捕獲

叛亡布射遼丸嵇琴阮嘯

恬筆倫紙鈞巧任釣釋紛

利俗皆佳妙毛施淑姿

工嚬妍笑。

年矢每催。

羲晖朗曜。

旋玑悬斡。

晦魄环照。

指薪修祜。

永绥吉劭。

矩步引领。

俯仰廊庙。

束带矜庄。

工嚬妍笑年矢每催羲晖

朗曜旋玑悬斡晦魄环照

指薪修祜永绥吉劭矩步

引领俯仰廊庙束带矜庄

徘徊瞻眺。孤陋寡闻。愚蒙等诮。谓语助者。焉哉乎也。子昂书。

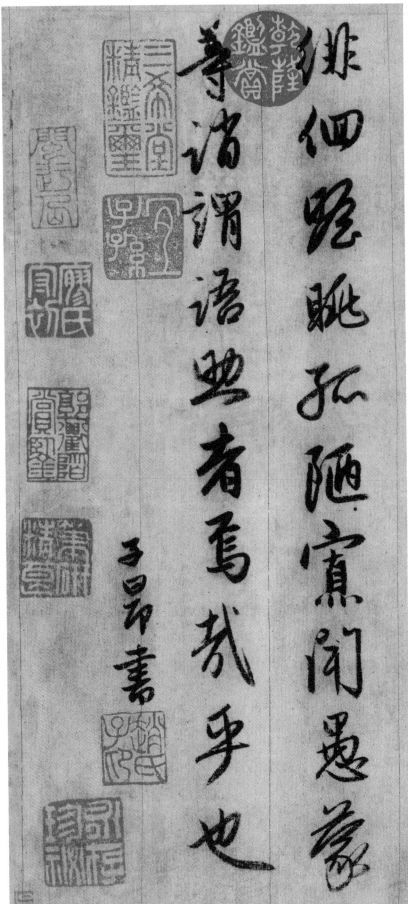

归去来兮序

余家贫。耕植不足以自给。幼稚盈室。瓶无储粟。生生之资。未见其术。亲故多劝余为长吏。脱然有怀。求

余家贫耕植不足以自给幼

稚盈室瓶无储粟生生之

资未见其术亲故多劝

余为长吏脱然有怀求

之靡途。会有四方之事。诸侯以惠爱为德。家叔以余贫苦。遂见用为小邑。于时风波未静。心惮远役。彭泽去家百里。公田之利。足以为

之靡途會有四方之事諸侯以惠愛為德家叔以余貧玄遂是用為小邑于時風波未靜心惮遠役彭澤去家百里公田之利足以為

酒。故便求之。及少日。眷然有归与之情。何则。质性自然。非矫励所得。饥冻虽迫。违己交病。尝从人事。皆口腹自役。於是怅然慷慨。深愧

酒而便欲之及少日眷然有归与之情何则质性自非矫励所日饥冻虽迫违己交病尝从人乎口腹自后於是怅然慷慨深愧

平生之志。犹望一稔。当敛裳宵逝。寻程氏妹丧于武昌。情在骏奔。自免去职。季秋及冬。在官八十余日。因事顺心。命篇曰归去来兮。

平生之志犹望一稔當斂裳宵逝尋程氏妹丧于武昌情在骏奔自免去職季秋及冬在官八十餘日因事順心命篇曰歸去来兮

乙巳岁十一月也。

乙巳岁十一月也。归去来兮。田园将芜胡不归。既自以心为形役。奚惆怅而独悲。悟已往之不谏。知来者之可追。实迷途其未远。觉

31

今是而昨非。舟遥遥以轻飏。风飘飘而吹衣。问征夫以前路。恨晨光之熹微。乃瞻衡宇。载欣载奔。童仆欢迎。稚子候门。三迳就荒。松菊犹存。

气户以舟轻飏风飘而吹衣问征夫以前路恨晨光之熹微乃瞻衡宇载欣载奔童仆稚子候门三迳就荒松菊犹存

携幼入室。有酒盈尊。引壶觞以自酌。眄庭柯以怡颜。倚南窗以寄傲。审容膝之易安。园日涉以成趣。门虽设而常关。策扶老以流憩。时矫

携幼入室有酒盈尊引壶觞以自酌眄庭柯以怡颜倚南窗以寄傲审容膝之易安园日涉以成趣门虽设而常开策扶老以流憩时矫

首而遐观。云无心以出岫。鸟倦飞而知还。景翳翳以将入。抚孤松而盘桓。归去来兮。请息交以绝游。世与我而相违。复驾言兮焉求。悦亲戚之情话。乐

首而遐观云无心以出岫鸟倦
飞而知还景翳翳以将入抚孤
松而盘桓归去来兮请息交
以绝游世与我而相违复驾
言兮乐悦亲戚之情话乐

琴書以消憂。及將有事于西疇。或棹孤舟既窈窕以尋壑。崎嶇而經丘木欣以向榮泉涓涓而始流善萬物之得時感吾生

琴书以消忧。农人告余以春及。将有事于西畴。或命巾车。或棹孤舟。既窈窕以寻壑。亦崎岖而经丘。木欣欣以向荣。泉涓涓而始流。善万物之得时。感吾生

之行休。已矣乎。寓形宇内复几时。曷不委心任去留。胡为遑遑欲何之。富贵非吾愿。帝乡不可期。怀良辰以孤往。或植杖而耘耔。登东皋以舒啸。

之行休已矣乎寓形宇复西发幾曷昌不委心任去留胡為遑之富貴非吾願帝不可一郊惶良辰以孤往或植杖而耘耔兄東皋以舒嘯

临清流而赋诗。聊乘化以归尽。乐夫天命复何疑。子昂。

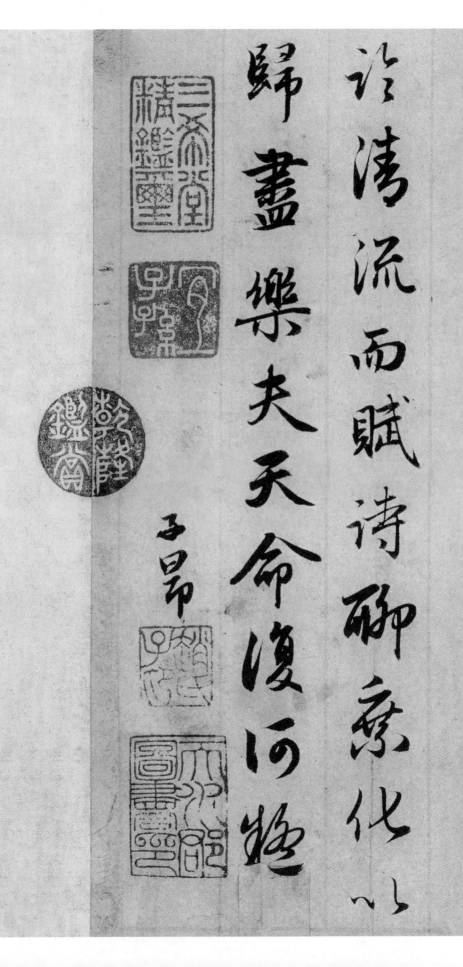

赤壁賦

壬戌之秋七月既望蘇子與客泛

舟遊于赤壁之下清風徐來水

波不興舉酒屬客誦明月之詩

歌窈窕之章少焉月出于東山

之上徘徊於斗牛之間白露橫江

壬戌之秋。七月既望。蘇子與客泛舟游于赤壁之下。清風徐來。水波不興。舉酒屬客。誦明月之詩。歌窈窕之章。少焉。月出于東山之上。徘徊於斗牛之間。白露橫江。

水光接天縱一葦之所如凌萬

頃之茫然浩浩乎如馮虛御風而

不知其所止飄飄乎如遺世獨立

羽化而登仙於是飲酒樂甚扣

舷而歌之歌曰桂棹兮蘭槳擊

空明兮遡流光渺渺兮余懷望

水光接天。纵一苇之所如。凌万顷之茫然。浩浩乎如冯虚御风。而不知其所止。飘飘乎如遗世独立。羽化而登仙。於是饮酒乐甚。扣舷而歌之。歌曰。桂棹兮兰桨。击空明兮溯流光。渺渺兮余怀。望

美人兮天一方。客有吹洞箫者。倚歌而和之。其声呜呜然。如怨如慕。如泣如诉。余音袅袅。不绝如缕。舞幽壑之潜蛟。泣孤舟之嫠妇。苏子愀然。正襟危坐。而问客曰。何为其然也。客曰。月明星稀。乌鹊南

美人兮天一方客有吹洞箫者倚歌而和之其声呜呜然如怨如慕如泣如诉余音袅袅不绝如缕舞幽壑之潜蛟泣孤舟之嫠妇苏子愀然正襟危坐而问客曰何为其然也客曰月明星稀乌鹊南

飛戈非曹孟德之诗乎东望夏口

西望武昌山川相缪鬱乎蒼之此

非邑泣之困扵周郎者乎方其破

莇扵六江陵顺流而東也舳艫

千里旌旗蔽空釃酒臨江横

槊賦诗固一世之雄也而今安

飞。此非曹孟德之诗乎。东望夏口。西望武昌。山川相缪。郁乎苍苍。此非孟德之困于周郎者乎。方其破荆州。下江陵。顺流而东也。舳舻千里。旌旗蔽空。酾酒临江。横槊赋诗。固一世之雄也。而今安

在哉。况吾与子。渔樵於江渚之上。侣鱼虾而友糜鹿。驾一叶之扁舟。举匏尊以相属。寄蜉蝣於天地。渺沧海之一粟。哀吾生之须臾。羡长江之无穷。挟飞仙以敖游。抱明月而长终。知不

在哉況吾與子漁樵扵江渚之上侶魚蝦而友麋鹿駕一葉之扁舟奉匏尊以相属寄蜉蝣扵天地渺沧海之一粟哀吾生羡長江之無窮挟飛仙以敖遊抱明月而長終知不

可乎骤得。托遗响於悲风。苏子曰。客亦知夫水与月乎。逝者如斯。而未尝往也。盈虚者如代。而卒莫消长也。盖将自其变者而观之。则天地曾不能以一瞬。自其不变者而观之。则物与我

43

皆无尽也。而又何羡乎。且夫天地之间。物各有主。苟非吾之所有。虽一豪而莫取。唯江上之清风。与山间之明月。耳得之而为声。目遇之而成色。取之无禁。用之不竭。是造物者之无

清無盡也而又何羨乎且夫天
地之間物各有主苟非吾之所
有雖一豪而莫取唯江上之清
風與山間之明月耳得之而
為目遇之而成色取之無
禁用之不竭是造物者之無

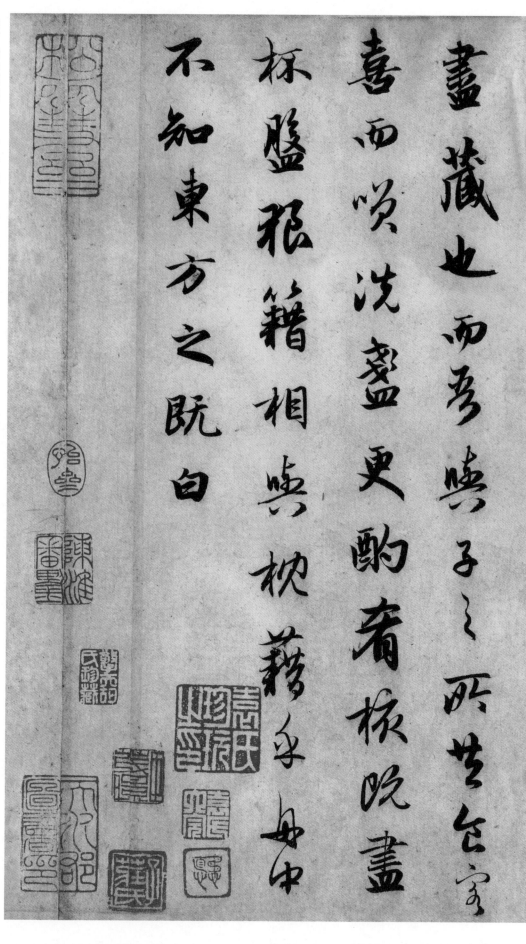

【前赤壁赋】

尽藏也。而吾与子之所共食。客喜而笑。洗盏更酌。肴核既尽。杯盘狼籍。相与枕藉乎舟中。不知东方之既白。

後赤壁賦

是歲十月之望步自雪堂將歸

于臨皋二客從余過黃泥之

坂霜露既降木葉盡脫人影

在地仰見明月既而樂之行歌

相答已而歎曰有客無酒有

酒無肴月白風清如此良夜何

客曰今者薄暮舉網得魚巨口

細鱗狀似松江之鱸顧安所以酒

乎歸西謀諸婦婦曰我有斗酒

藏之久矣以待子不時之須於

是攜酒與魚復遊於赤壁之下

酒无肴。月白风清。如此良夜何。客曰。今者薄暮。举网得鱼。巨口细鳞。状似松江之鲈。顾安所得酒乎。归而谋诸妇。妇曰。我有斗酒。藏之久矣。以待子不时之须。於是携酒与鱼。复游於赤壁之下。

江流有声。断岸千尺。山高月小。水落石出。曾日月之几何。而山川不可复识矣。余乃摄衣而上。履巉岩。披蒙茸。踞虎豹。登虬龙。攀栖鹘之危巢。俯冯夷之幽宫。盖二客不能从焉。划然

江流有声断岸手又山高月小水岸石出曾日月之幾何而山川不可復識矣余乃攝衣而履嶘巖披蒙茸踞虎豹登虬龍攀栖鹘之危巢俯馮夷之幽宫盖二客不能從焉劃然

長嘯草木震動山鳴谷庽風
起水涌余亦悄然而悲肅然而
恐懍乎其不可留也返而登舟
放乎中流聽其所止而休焉時
夜將半四顧寂寥適有孤鶴
橫江東来翅如車輪玄裳縞

长啸。草木震动。山鸣谷应。风起水涌。余亦悄然而悲。肃然而恐。懍乎其不可留也。返而登舟。放乎中流。听其所止而休焉。时夜将半。四顾寂寥。适有孤鹤。横江东来。翅如车轮。玄裳缟

49

衣。戛然长鸣。掠余舟而西也。须臾客去。余亦就睡。梦二道士。羽衣蹁跹。过临皋之下。揖余而言曰。赤壁之游乐乎。问其姓名。俯而不答。呜乎。噫嘻。我知之矣。畴昔之夜。飞鸣而过我者。非子

衣戛然长鸣掠余舟而西也须臾余亦就睡梦二道士羽衣蹁跹过临皋之遊乐乎问其姓名俛而不答呜乎噫嘻我知之矣畴昔之夜飞鸣而过我者非子

也耶道士顾笑余亦惊寤开

户视之不见其处

大德辛丑正月明远弟以此

求书二赋为书于松雪斋

俾作东坡像于卷首子昂

【后赤壁赋】

也耶。道士顾笑。余亦惊寤。开户视之。不见其处。大德辛丑正月八日。明远弟以此纸求书二赋。为书于松雪斋。并作东坡像于卷首。子昂。

秋兴赋并序。潘安仁晋十有四年。余春秋三十有二。始见二毛。以太尉兼虎贲中郎将。寓直于散骑之省。高阁连云。阳景罕曜。珥蝉冕而袭纨绮之

秋興賦 并序

潘安仁

晉十有四年余春秋三十有二始

見二毛以太尉兼虎賁中郎將

寓直于散騎之省高閣連雲陽

景罕曜珥蝉冕而襲紈綺之

士此焉游处。仆。野人也。偃息不过茅屋茂林之下。谈话不过农夫田父之客。摄官承乏。猥厕朝列。凤兴晏寝。匪遑底宁。譬犹池鱼笼鸟。有江湖山薮之

士此焉游处。仆野人也。偃息不过茅屋茂林之下。误话不过农夫田父之客。摄官承乏。猥厕朝列。凤兴晏寝。稻池鱼笼鸟有江湖山薮

思。於是染翰操纸。慨然而赋。于时秋也。故以秋兴命篇。词曰。四时忽其代序兮。万物纷以回薄。览花莳之时育兮。

察盛衰之所托。感冬索而春敷兮。

思於是染翰操纸慨然而赋于時秋也故以秋興命篇詞曰四時忽其代序兮萬物紛以迴薄覽花莳之時育兮察盛衰之所託感冬索而春敷兮

嗟夏茂而秋落。

嗟夏茂而秋落。虽末士之荣悴兮。伊人情之美恶。善乎宋玉之言曰。悲哉。秋之为气也。萧瑟兮草木摇落而变衰。憭栗兮若在远行。登山临水送

将归。夫送归怀慕徒之恋兮。远行有羁旅之愤。临川感流以叹逝兮。登山怀远而悼近。彼四戚之疾心兮。遭一涂而难忍。嗟秋日之可哀兮。谅无

将归夫送归懷慕徒之恋兮
遠行有羈旅之懷臨川感流
以颖逝兮登山懷遠而悼也
彼四感之疾心兮遭一涂而
難忍嗟多秋日之可哀兮諒無

愁而不尽。野有归燕。隰有翔隼。游氛朝兴。槁叶夕陨。於是乃屏轻箑。释纤绤。藉莞蒻。御袷衣。庭树槭以洒落兮。劲风戾而吹帷。蝉嘒嘒

愁而不尽。野有归燕。隰有翔隼。游氛朝兴。槁叶夕陨。於是乃屏轻箑。释纤绤。藉莞蒻。御袷衣。庭树槭以洒落兮。劲风戾而吹帷。蝉嘒嘒

而寒吟兮。雁飘飘而南飞。天晃朗以弥高兮。日悠阳而浸微。何微阳之短晷。觉凉夜之方永。月朣胧以含光兮。露凄清以凝冷。熠耀粲於阶闼

而寒吟兮鴈飄飄而南飛天
晃朗以弥高兮日悠陽而浸
瀲何微陽之短晷覽凉夜
之方永月朣朧以含光兮露
凄清以凝冷熠耀粲於阶闼

兮。蟋蟀鸣乎轩屏。听离鸿之晨吟兮。望流火之余景。宵耿介而不寐兮。独展转於华省。悟时岁之遒尽兮。慨俯首而自省。斑鬓髟以承矣

59

兮。素发飒以垂领。仰群俊之逸轨兮。攀云汉以游骋。登春台之熙熙兮。珥金貂之炯炯。苟趣舍之殊涂兮。庸讵识其躁静。闻至人之休

兮素发飒以垂领仰群俊之逸轨兮攀云汉以游骋登春台之熙熙兮珥金貂之殊涂兮庸讵识其躁静闻至人之休

風兮齋天地於一指陂知安

西立危兮故出生而入死行

投趾於容趾兮殆不踐而獲

虘爾俏呈以及泉兮雖猴

獲而栗履龜祀骨於宗祧兮

风兮。齐天地於一指。彼知安而忘危兮。故出生而入死。行投趾於容迹兮。殆不践而获底。阙侧足以及泉兮。虽猴猿而不履。龟祀骨於宗祧兮。

61

思反身於绿水。且敛袵以归来兮。忽投绂以高厉。耕东皋之沃壤兮。输黍稷之余税。泉涌湍於石间兮。菊扬芳於崖澨。澡秋水之涓涓

思反身於绿水且敛袵以归素兮身投绂以高厉耕东季之渍壤兮输黍稷之饯稅泉涌湍於石间兮菊扬芳於崖澨澡秋水之涓

兮。玩游鯈之澉澉。逍遥乎山川之阿。放旷乎人间之世。悠哉游哉。聊以卒岁。子昂。

兮玩游鯈之澉々逍遥乎山川之阿放旷乎人留之兴恒哉游莱鄉以卒歳

子昂

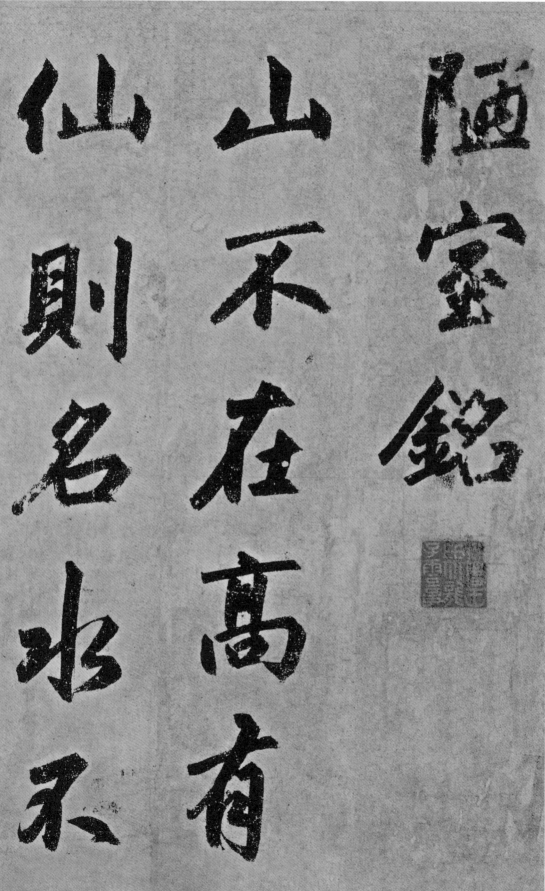

陋室銘

山不在高有

仙则名水不

在深。有龙则灵。此是陋室。唯吾德馨。苔

在深

有龙则灵

此是陋室

唯吾德馨

苔

痕上阶绿。草色入帘青。谈笑有鸿儒。往

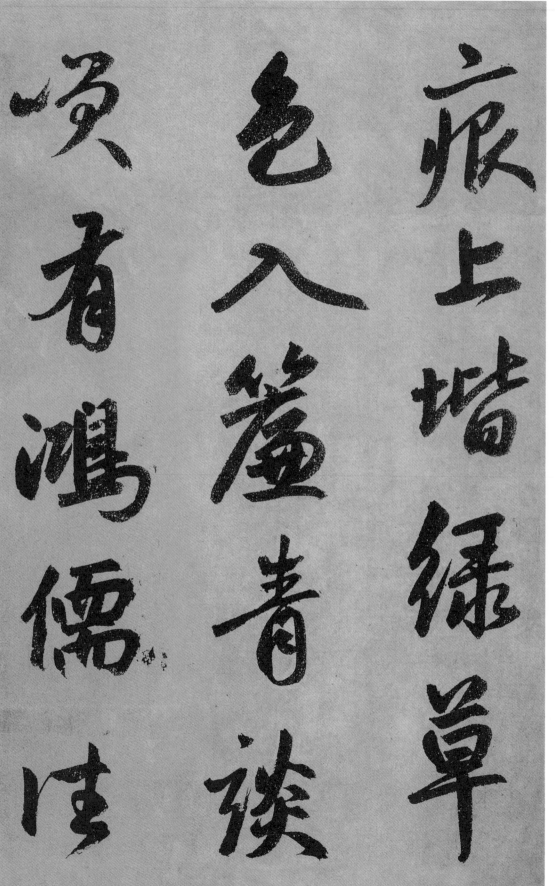

痕上阶绿草
色入帘青谈
笑有鸿儒往

来无白丁。可以调素琴。阅金经。无丝竹之

苔无白丁可以調素琴阅金經無絲竹之

乱耳。无案牍之劳形。南阳诸葛庐。

亂耳無案牘之勞形南陽諸葛廬

西蜀子云亭。孔子云。何陋之有。

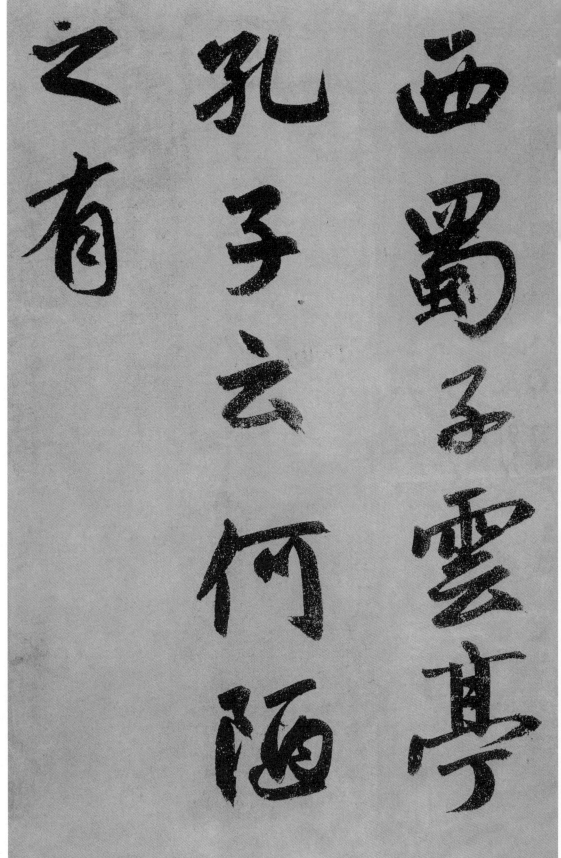

西蜀子雲亭孔子云何陋之有

【陋室铭】 子昂。